徐 渭

绘画名品

中国绘画名品

82

上海书画出版社

《中国绘画名品》编委会

主编
　　王立翔

编委（按姓氏笔画排序）
　　王　彬　王　剑
　　田松青　朱莘莘
　　孙　晖　苏　醒
　　陈家红　黄坤峰
　　雍　琦

本册撰文
　　周　立

本册图文审定
　　田松青

前言

中华文化绵延数千年，早已成为整个人类文明的重要组成部分。绘画是其中重要一支，更因其有着独特的表现系统而辉煌于世界艺术之林。在经历了人类早期的童蒙时代之后，中国绘画便沿着自己的发育成长。她找到了自己最佳的表现手段（笔墨丹青）和形式载体（缣帛绢纸），深深植根于博大精深的中华思想文化土壤，在激流勇进的中华文明进程中，不可遏制地伸展自己的躯干，绽放着自己的花蕊，历经迹简意淡、细密精致，焕然求备等各个发展时期，结出了累累硕果。其间名家无数，大师辈出，人物、山水、花鸟形成中国画特有的类别，在各个历史阶段各臻其美，竞相争艳，最终为世人创造了无数穷极造化、万象必尽的艺术珍品。

中国绘画之所以能矫然特出，与其自有的一套技术语言、审美系统和艺术观念密不可分。水墨、重彩、浅绛、工笔、写意、白描等样式，为中国绘画呈现出奇幻多姿、备极生动的大千世界；创制意境、形神兼备、气韵生动的品赏标尺，则为中国绘画提供了一套自然旷达和崇尚体悟的审美参照；迁想妙得、穷理尽性、澄怀味象、融化物我诸艺术观念，则是儒释道思想融合在画中的精神所托。而笔墨则成为中国绘画状物、传情、通神的核心表征，成为有意味的形式，集中体现了中国人对自然、社会及与之相关联的政治、哲学、宗教、道德、文艺等方面的认识。由于士大夫很早参与绘事及其评品鉴藏，使得中国画在其『青春期』即具有了与中国文化相辅相成的成熟的理论，能为继承和弘扬祖国的绘画艺术，起到思想，文人对绘画品格的要求和创作怡情畅神之标榜，都对后人产生了重要影响，进而导致了『文人画』的出现。

因此，中国绘画其自身不仅具有高超的艺术价值，同时也蕴含着深厚的思想内涵和丰富的历史文化信息。由此，其历经坎坷遗存至今的作品，显得愈加珍贵，理应在创造当今新文化的过程中得到珍视和借鉴。上海书画出版社曾费时五年出齐了《中国碑帖名品》丛帖百种，获得读者极大欢迎。为了让读者完整关照同体渊源的中国书画艺术，我们决心以相同规模，出版《中国绘画名品》，以呈现中国绘画（主要是魏晋以降卷轴画）的辉煌成就。我们将以历代名家名作为对象，在汇聚本社资源和经验的基础上，以艺术史的研究视野，引入多学科成果，以全新的方式赏读名作，解析技法，探寻历史文化信息，体悟画家创作情怀，追踪画作命运，引领读者由宏观探向微观，进入到这些名作的生命历程中。

我们将充分利用现代电脑编辑和印刷技术，发挥纸质图书自如展读欣赏的优势，对照原作精心校核色彩，力求印品几同真迹，同时以首尾完整、高清图像、局部放大、细节展示等方式，全信息展现画作的神采。希望我们的尝试，有益于读者临摹与欣赏，更容易地获得学习的门径。

千载寂寥，披图可见。有学者认为，中华民族更善于纵情直观的形象思维，尤其是绘画，似乎用其瑰丽的成就证明了这一点。我们希望通过精心的编撰、系统的出版工作，能为继承和弘扬祖国的绘画艺术，起到绵薄的推进作用，以无愧祖宗留给我们的伟大遗产。

二〇一七年七月盛夏

王立翔

导言

明代在中国书画史上是一个重要的阶段。随着经济社会的稳定和发展，文化艺术也随之兴盛。各地画派百花齐放，收藏鉴赏更为一时风尚。同时书画各体都有全面的发展，花鸟尤为显著。明初，工细为主的院体花鸟领一时风骚，水墨的写意花鸟亦在林良等人笔下别开新貌。明中期，继承两宋和元代画风又别开新貌的地方画派——吴门画派崛起，影响甚广，尤其是陈淳对写意花鸟有较大发展，和徐渭并称为『青藤白阳』，使得明代成为写意花鸟的一大高峰。

徐渭修养广博，在绘画的风格技法上相比陈淳更加天才超轶、狂放不羁。书师米芾，擅长狂草，能驭软笔，淋漓恣意。写意花鸟画尤精，以狂草笔法入画，加之笔力雄厚，笔势开张，所以笔墨潇洒滋润。自云『豆人寸马非吾事』，可见其风格纵横睥睨。但如徐邦达先生所言，狂纵虽然是徐渭的标志性特点，但是徐渭绝不仅有狂纵而已。鉴藏和书画大家吴湖帆先生就曾在《梅景书屋随笔》中评论道：『徐天池书法极妙，用笔用墨俱精到。虽狂放外发，而蕴藉有度，非漫然也。』他的作品乍一看粗头乱服，但依旧是文人笔墨，可以在明中期盛行的吴门画派和浙派中找到源流。加上他本人将草书笔法入画，这三者融汇一炉，便形成了徐渭独特而富有感染力的风格。

徐渭画作的魅力来自将吴门的文人画理、浙派的山水墨法，与苍劲而又姿媚的草书熔为一炉。从赵孟頫开始，『书画同源』就已经成为文人画的核心笔墨。通过将书法，特别是表现力和抒情性更强的草书融入绘画的笔墨中，文人不再为精工技法所障，可将胸中丘壑随手写出，为山水传神。那怎样的笔墨才能传神？明代松江派大家莫是龙有言：『画亦有笔墨。空有轮廓而无皴法便是无笔，有笔有墨，方能石分三面。』所以徐渭并不是单纯的墨汁随手一泼任其生发，而是将墨法笔法融合在山石的皴擦勾勒中。徐渭注重自然渗化的墨法需要迅疾流畅的笔法来驾驭，而他变化姿媚的草书笔法反过来又增进了其墨法的节奏感和表现力。正是浙派画法以及草书笔法的天作之合，使得徐渭笔下的山石成为在放荡恣意中依旧不失笔墨筋骨的文人画精髓。

徐渭的大写意技法将花鸟绘画推向了一个新的阶段。用恣意的草书和淋漓变换的墨色入画，展现出文人笔墨在写意花鸟上的表现潜力。后世写意大家如清代八大、石涛、扬州八怪中的李鱓、李方膺，直至近代的吴昌硕、齐白石皆受其影响，因此可以说徐渭开启了明清以来水墨写意的一代新风。

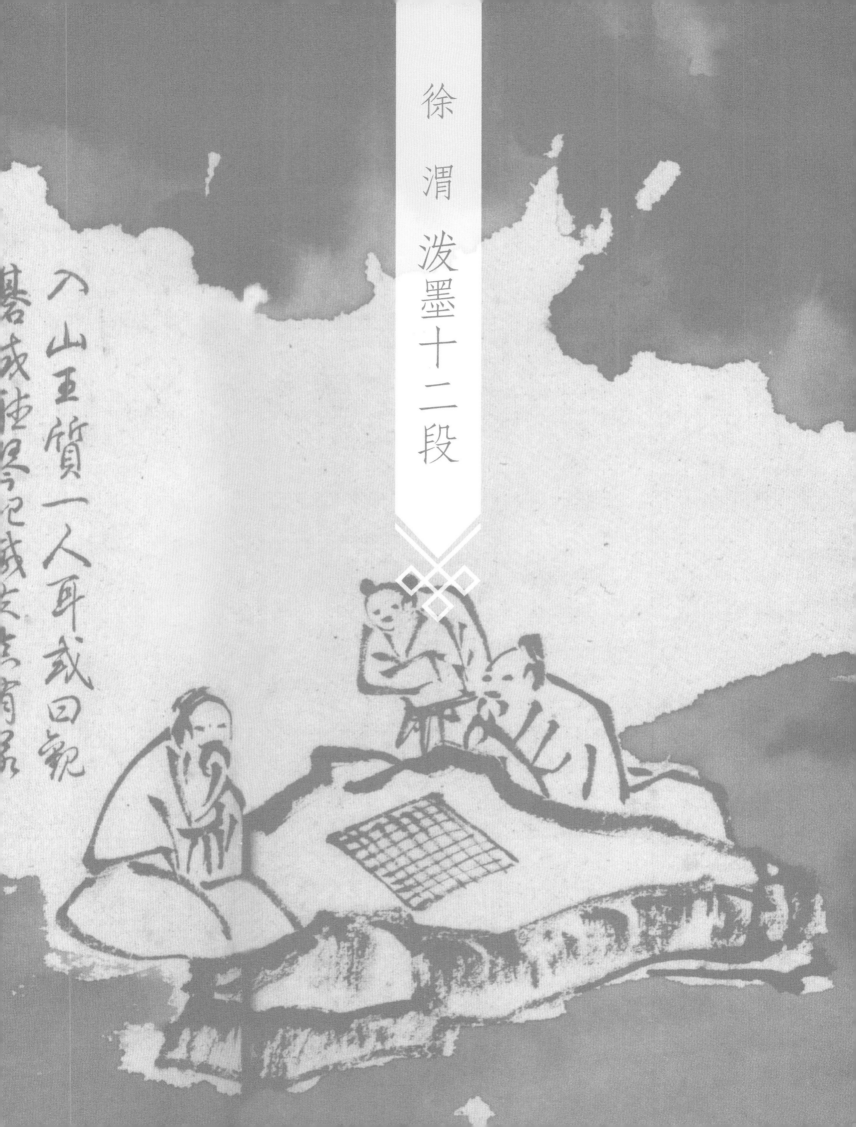

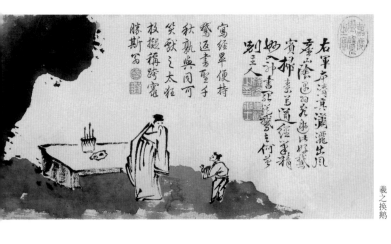
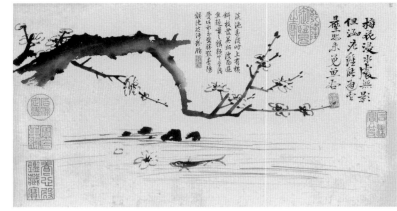

義之換鵝

梅花魚戲

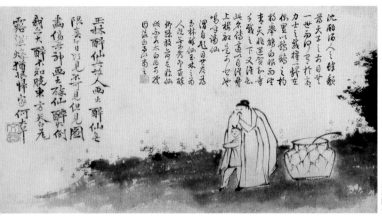
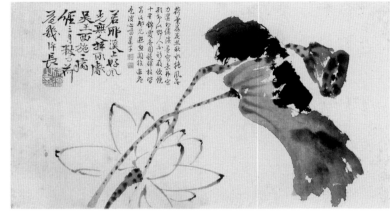

玉林醉仙

若耶溪荷

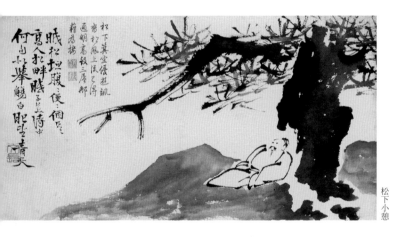

松下小憩

稻下秋蟹

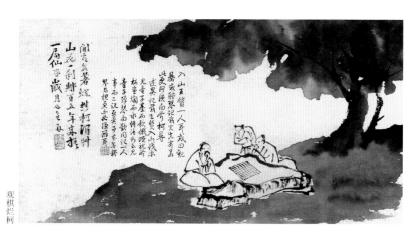

观棋烂柯

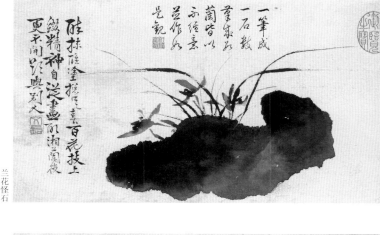

兰花怪石

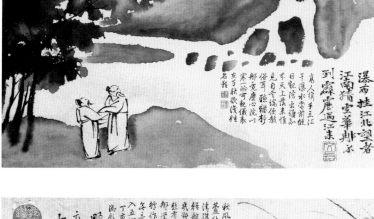

隔江观瀑

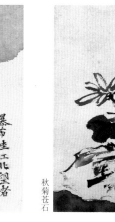

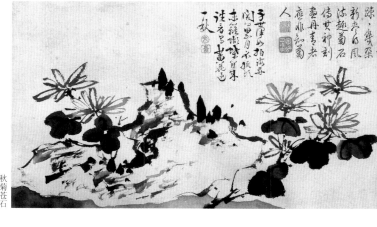

秋菊苍石

高士孤舟

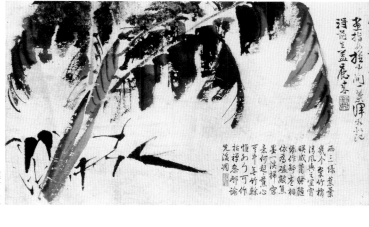

蕉叶覆鹿

《泼墨十二段》卷，纸本水墨，各纵三二·二厘米，横三八·五厘米，现藏故宫博物院。

此卷由十二段构成一长卷，为明中期花鸟画十分流行的形式。全卷用写意的手法分别描绘了梅花鱼戏、羲之换鹅、兰花怪石、观棋烂柯、若耶溪荷、玉林醉仙、秋菊苍石、隔江观瀑、稻下秋蟹、松下小憩、蕉叶覆鹿、高士孤舟等十二段独立的小品。每段寥寥数笔，将花鸟鱼虫、山水人物勾勒得生动传神。并且每段上各题一诗，诗文书画相互应和。

其中有借芭蕉覆鹿、观棋烂柯等典故，感叹世事变化无常，也有秋起食稻蟹、酒醉乘兴归的生活情趣；有随友隔岸观飞瀑的雅逸，也有独自倚松枕石眠的不羁；有以自比羲之信手书换鹅的特才傲物，也有同情西施随范蠡而去后，若耶溪荷花无人赏识的怀才不遇。可见是徐渭寄情笔墨、聊发胸中逸气之作。

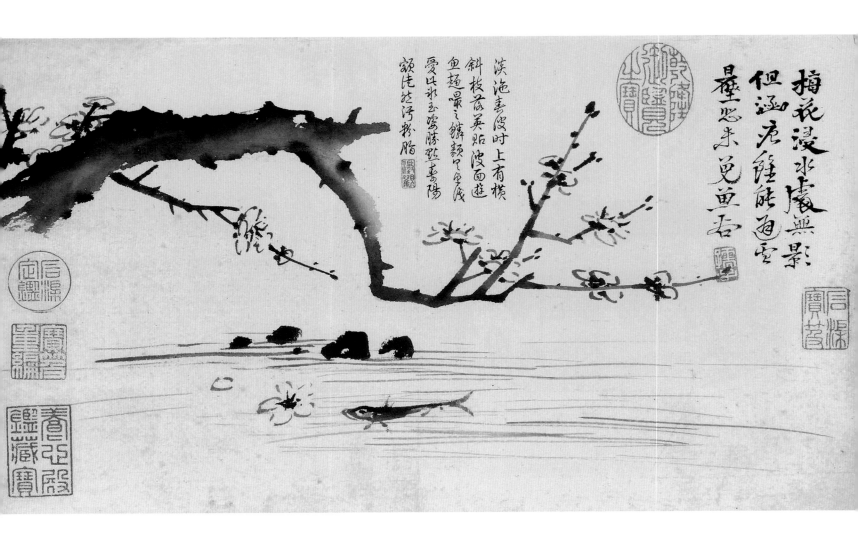

梅花鱼戏

款识：
梅花浸水处，无影但涵痕，
虽能避雪压，恐未免鱼吞。

题跋：
淡沱春波时，上有横斜枝。
落英贴波面，游鱼趋喁之。
鳞类具卓识，爱此冰玉姿，
胜点寿阳额，徒然污粉脂。

「孺子」白文印

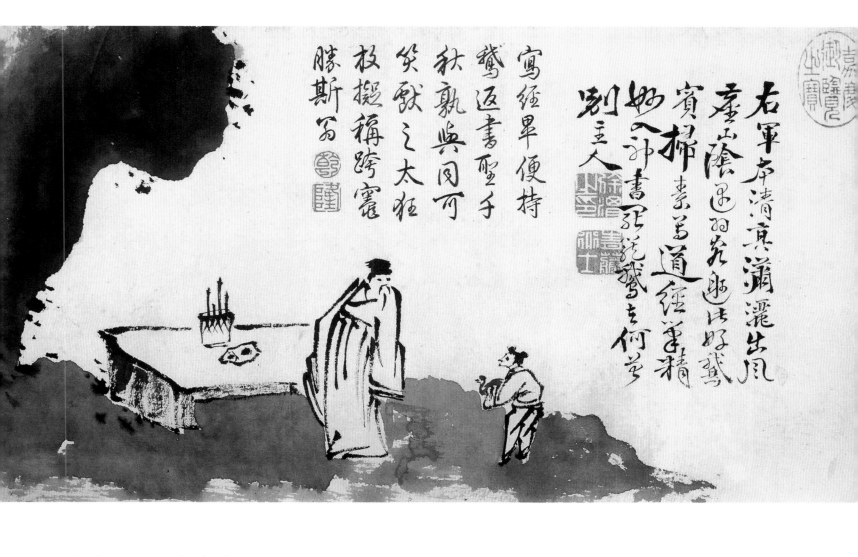

義之換鵝

款識：
右軍本清真，瀟洒出風塵。
山陰過羽客，邀此好鵝賓。
掃素寫道經，筆精妙入神。
書罷籠鵝去，何曾別主人。

題跋：
寫經畢便持鵝返，書聖千秋
孰與同。可笑獻之太狂放，
擬稱跨灶勝斯翁。

[徐渭之印] 白文印　[青藤道士] 白文印

文史　乾隆題詩

清乾隆帝在每一段上都題詩唱和，應是有感徐渭的才華橫溢和悲劇化的人生，賞識惜才之心溢于言表。乾隆勤政之餘，喜好以詩文書畫自娛，十分追慕文人風雅，因此喜好收藏字畫、題跋詩文，情難自制。但身為帝王，他偏好將詩文題跋在最顯眼霸道的位置，學者如錢鍾書等不甚認可其文筆，也有學者對其識畫、題畫的品味頗有微詞。但是其以帝王之身，依舊吟詠和考據勤勉至此，確令人佩服。

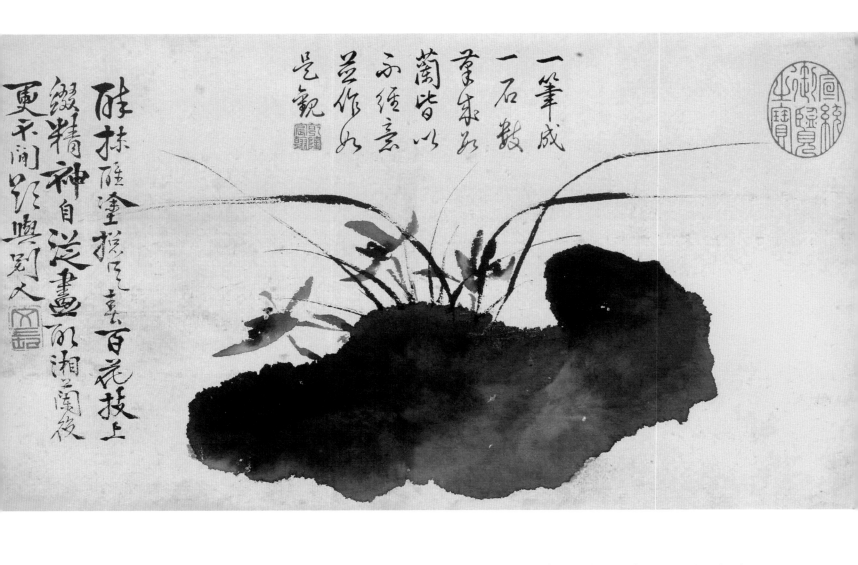

延展 以书入画

除了墨法，徐渭提笔时能解衣磅礴同样离不开其高超的书法造诣。徐渭受米芾影响较深，「尚意」而注重节奏气势，变化丰富，这也同时是其作画的灵感来源之一。张岱曾评价徐渭「书中有画，画中有书」。徐渭也自云其书第一，而画最次。而徐渭的书法特点如袁宏道所言，是「苍劲」与「姿媚」的结合。所谓「苍劲」主要是字中古拙质朴而遒劲的美感，多由中锋来表现。而「姿媚」则不仅仅是指形态上的妍丽多姿。徐渭认为就是笔锋稍露，便能赋予书法更加柔美的姿态：藏锋太过或者太正都会失去风韵，减弱令人细细品玩的趣味；除此之外还包含用笔上的跌宕恣意，主张适当地运用侧锋来增添书法之美。因此，徐渭笔势连贯而结体章法自由变化的草书，意多于法，最适合表达他「不求形似求生韵」的主张，和浙派墨法相得益彰。

兰花怪石

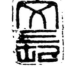

[文长] 朱文印

款识：
醉抹醒涂总是春，百花枝上
缀精神。自从画取湘兰后，
更不闲题与别人。

题跋：
一笔成一石，数笔成数兰。
皆以不经意，并作如是观。

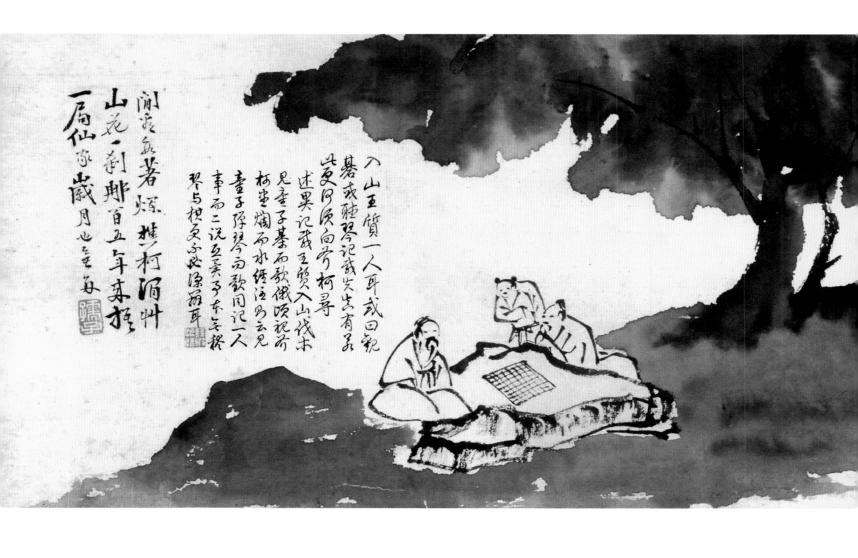

观棋烂柯

款识：
闲看数着烂樵柯，涧草山花一刹那。
百五年来棋一局，仙家岁月也无多。

题跋：
入山王质一人耳，或曰观棋或听琴。记
载失真有若此，更何须向斧柯寻。《述异》
记载王质入山伐木，见童子棋而歌。俄
顷，视斧柯尽烂。而《水经注》则云见
童子弹琴而歌。同记一人事而二说互异。
事本无稽，琴与棋更不必深辨耳。

以書濺作畫古人中多見之此幅雖無款識為徐文長先生筆靡疑傡逆張孝思鑒

徐渭《驢背吟詩圖》，故宮博物院藏

一二

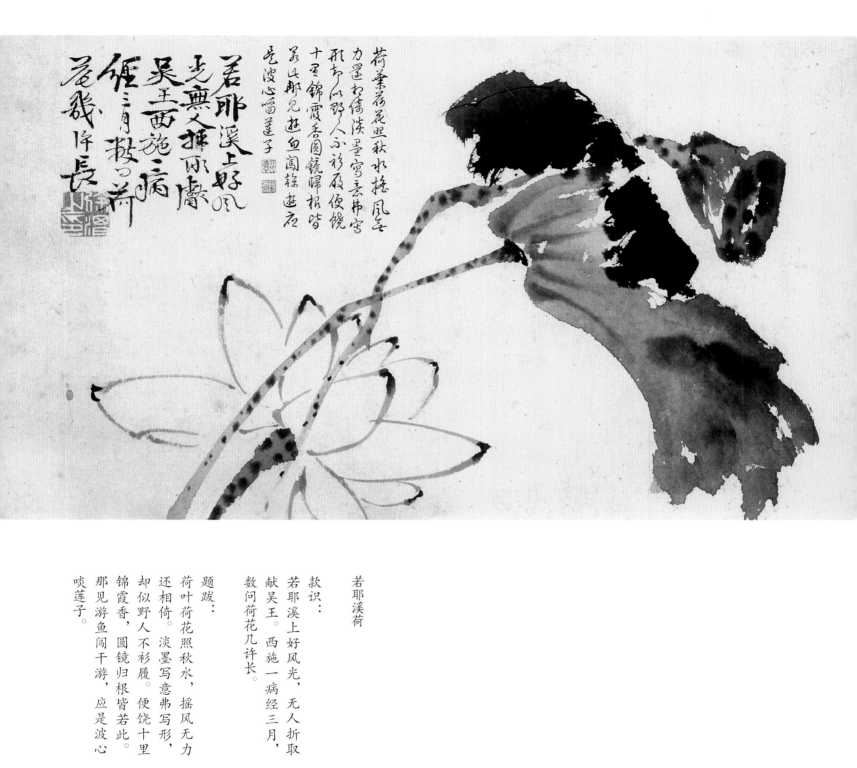

款识：

若耶溪荷

若耶溪上好风光，无人折取
献吴王。西施一病经三月，
数问荷花几许长。

题跋：

荷叶荷花照秋水，摇风无力
还相倚。淡墨写意弗写形，
却似野人不衫履。便饶十里
锦霞香，圆镜归根皆若此。
那见游鱼闯干游，应是波心
啖莲子。

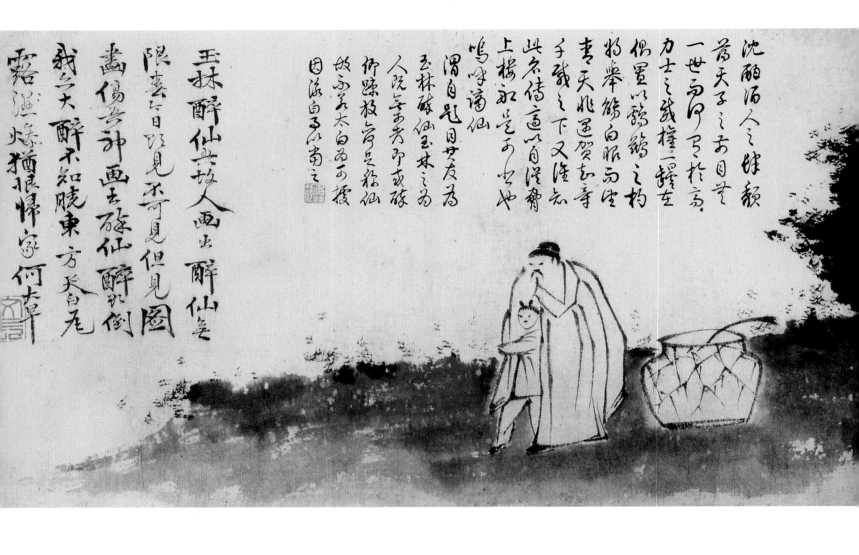

玉林醉仙

款识：

玉林醉仙吾故人，画出醉仙无限春。今日欲
见不可见，但见图画伤吾神。画出醉仙醉欲倒，
我亦大醉不知晓。东方天白瓦露燥，犹恨归
家何太早。

题跋：

沉酗酒人之肆，颓荡天子之前。目无一世，
而何有于高力士之威权。一坛在侧，置以鸬
鹚之杓。将举觞，白眼而望青天。非遇贺知章
千载之下，又谁知此名传？适以自从，胁上
楼船，是可悲也。呜呼谪仙！渭自题，目其
友为玉林醉仙。玉林之为人既无可考，即或
醉乡疏放，亦何足称仙？故不若太白为可据。
因咏白事以当之。

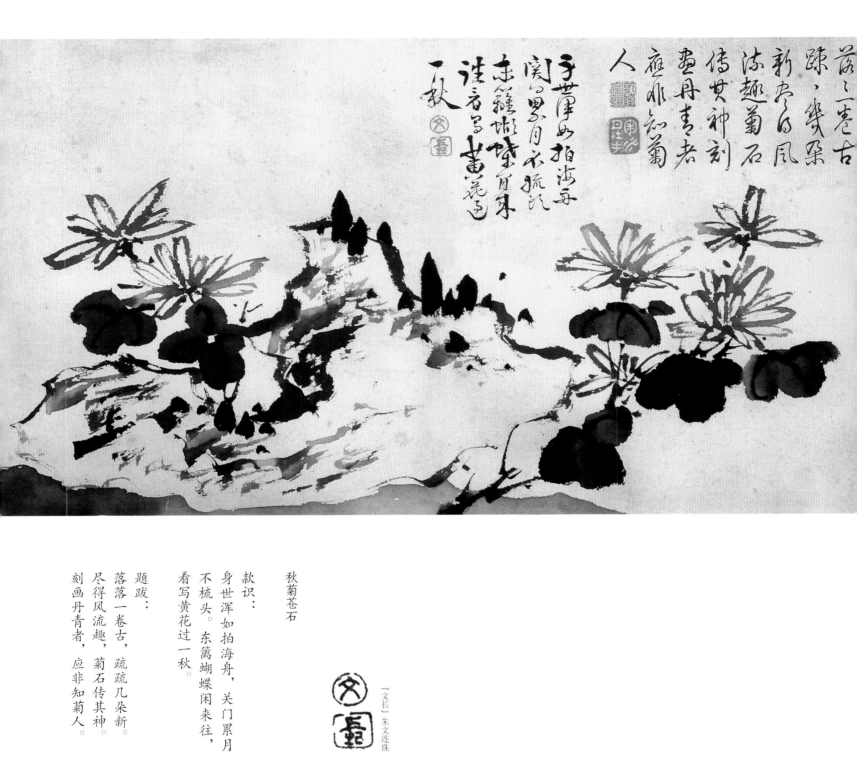

秋菊苍石

款识：
身世浑如拍海舟，关门累月
不梳头。东篱蝴蝶闲来往，
看写黄花过一秋。

题跋：
落落一卷古，疏疏几朵新。
尽得风流趣，菊石传其神。
刻画丹青者，应非知菊人。

「文长」朱文连珠

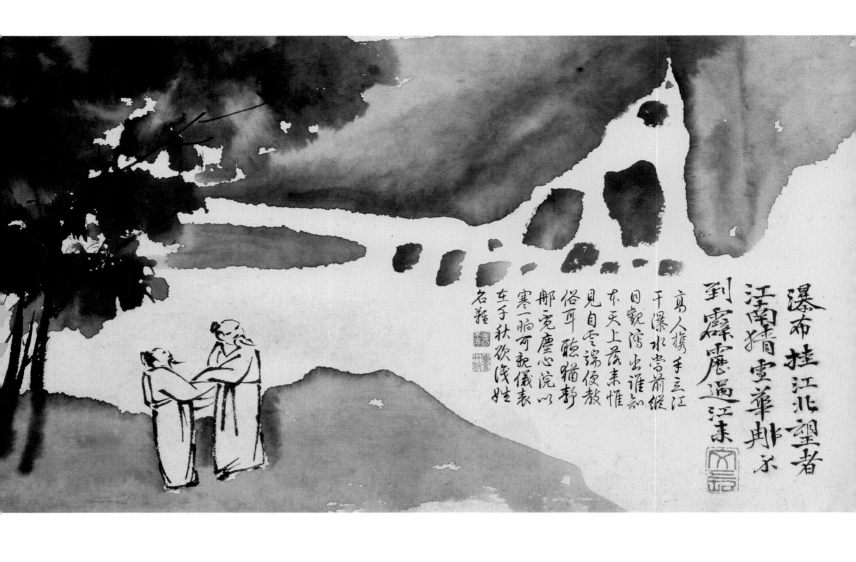

瀑布挂江北望者
江南猜雪華却示
到霹靂過江来

高人攜手立江
干瀑水當前縱
目觀瀉出誰知
本天上落来惟
見自雲端便教
俗耳聽猶靜
那覓塵心浣以
寒一晌可親儀表
在千秋欲識姓
名難

隔江观瀑

款识：
瀑布挂江北，望者江南猜。雪华
那不到，霹雳过江来。

题跋：
高人携手立江干，瀑水当前纵目
观。泻出谁知本天上，落来惟见
自云端。便教俗耳听犹静，那觅
尘心浣以寒。一晌可亲仪表在，
千秋欲识姓名难。

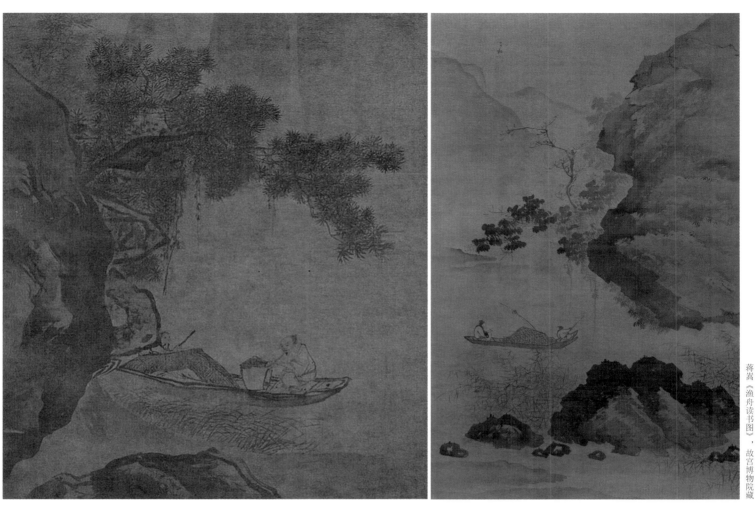

吴伟《松溪渔炊图》，故宫博物院藏

蒋嵩《渔舟读书图》，故宫博物院藏

延展 受浙派影响的泼墨法

此卷的山石，是徐渭「泼墨法」受浙派山水技法影响的典型例子。此时浙派领袖吴伟虽已故去十余年，但是如张路、蒋嵩等与徐渭同时期的浙派中后期画家，影响力犹在。

比如稻下秋蟹一段左下处的田垄，以及羲之换鹅、观棋烂柯、隔江观瀑等段的山石，虽然用墨淋漓大胆，但并非简单地一涂了之。细细品读，还是可见其大块山石依旧是用笔饱蘸水墨后皴擦而成的。并且在淡墨未干之时用浓墨破之，形成明晦起伏、石分三面的效果。而运笔迅疾遒劲，与浙派画家吴伟《松溪渔炊图》、蒋嵩的《渔舟读书图》、张路的《山雨欲来图》有相通之处。

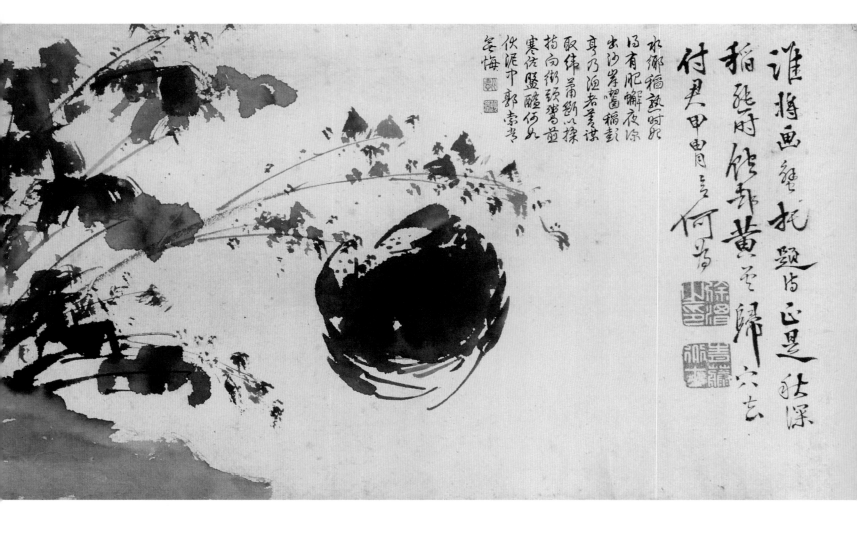

稻下秋蟹

款识：

谁将画蟹托题诗，正是秋深稻熟时。
饱却黄云归穴去，付君甲胄欲何为。

题跋：

水乡稻熟时，始得有肥蟹。夜深出
沙岸，啮稻彭亨乃。渔者善谋取，
纬萧断以采。持向街头鬻，煎寒佐
盘醢。何如伏泥中，郭索常无悔。

相比于前一段的萧索，这一段充满了生活趣味。画面左侧的田垄上的水稻结满了稻谷，多得连茎秆都被螯将稻穗送入嘴而一只肥硕的螃蟹正用螯将稻穗送入嘴中大快朵颐。旁边有题诗云：『谁将画蟹托题诗，正是秋深稻熟时。饱却黄云归穴去，付君甲胄欲何为。』看来正当螃蟹沉浸在稻香之中时，没想到徐渭却早已黄雀在后了。就算身披甲胄，这只螃蟹恐怕也逃不了这位平日风流潇洒、此时却垂涎难连吟诗作画都抛诸脑后的文豪之口。整幅小品显现出徐渭即便怀才不遇，依旧不改其随性洒脱的性情。

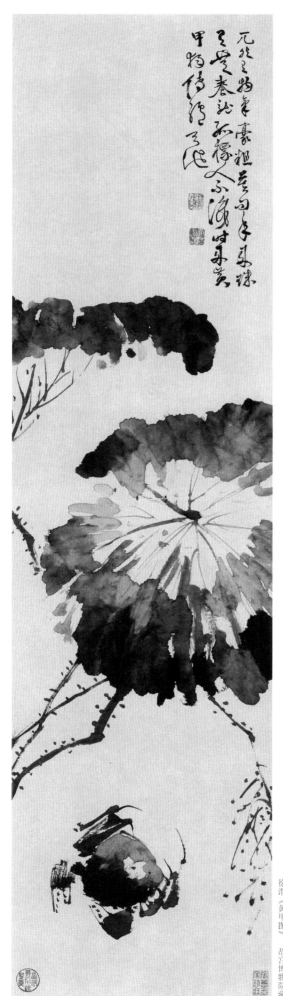

徐渭《黄甲图》，故宫博物院藏

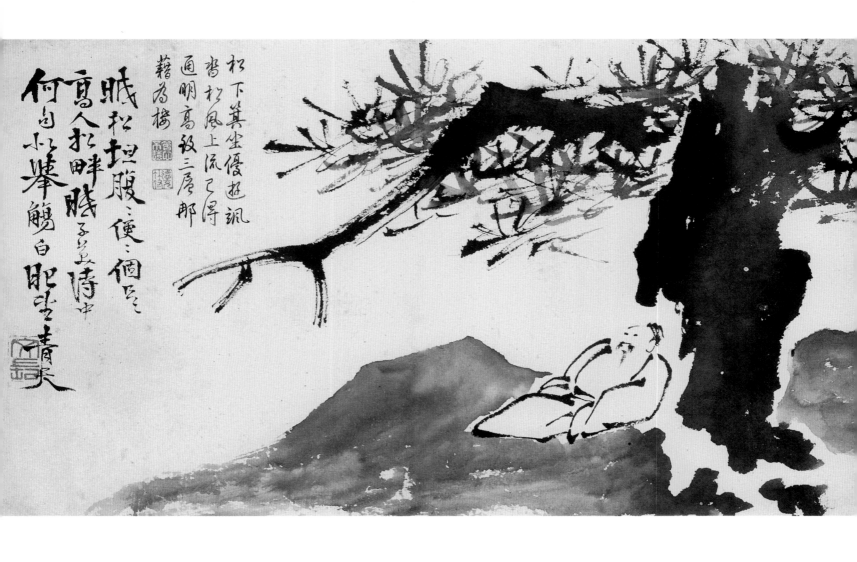

何句小峰舉觴白眼望青天
高人松畔眠子美詩中
眠松坦腹便便個是
藉為樓
通明高致三層那
颯沓松風上流已得
松下箕坐優遊颯

松下小憩

款识：
眠松坦腹腹便便，个是高人松畔眠。
子美诗中何句似，举觞白眼望青天。

题跋：
松下箕坐优游，飒沓松风上流。
已得通明高致，三层那藉为楼。

二〇

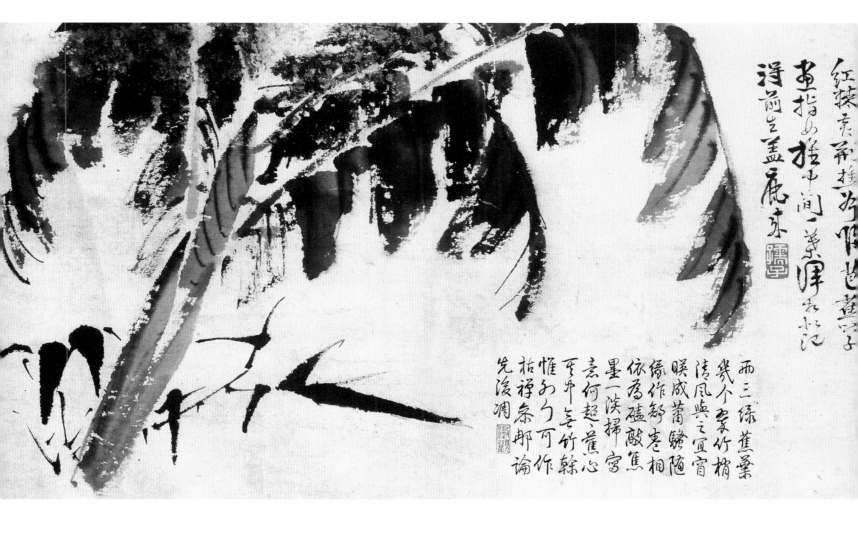

款识：

蕉叶覆鹿

红棘黄荆樵斧归，芭蕉学画指如椎。中间一叶浑相似，记得前生盖鹿来。

题跋：

两三绿蕉叶，几个翠竹梢。清风与之宜，宵映成萧骚。随缘作舒卷，相依为磕敲。焦墨一淡扫，写意何超超。蕉心其中无，竹干惟外包。可作枯禅参，那论先后凋。

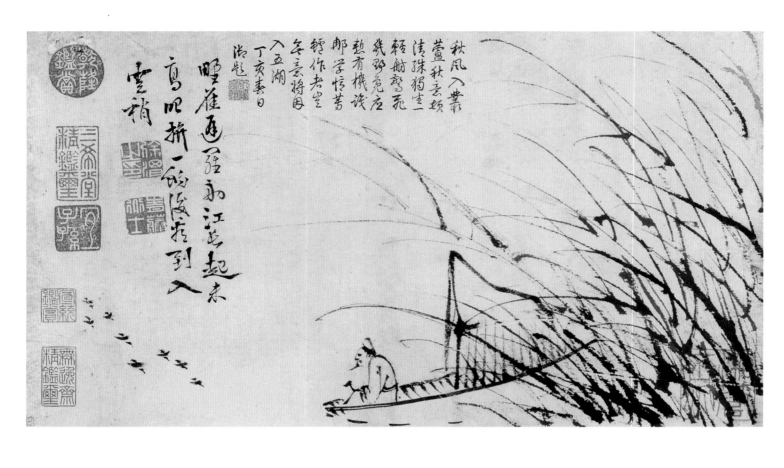

在此段中，徐渭将场景设置在了初秋寒风乍起的江面：江边的芦苇被吹得向一边倾倒，一派秋日萧索之感。而在芦苇丛中，有一位高士正独坐在一叶扁舟之上，望着江面腾起一群水鸟。

高士恍恍惚惚中看到江面远处有一群大雁，被芦苇后随波而来的小舟惊吓腾起。高士恍惚中闭眼失神，虽只一小会儿，再睁眼时大雁便已入云霄。

技法　留白的构图

自南宋马远、夏圭开始，山水画构图便突破了全景式，开始大胆地剪裁，突出山之一角，水之一涯，即『边角之景』。而在元明文人画兴盛后，题诗更是成为布局的重要一部分。这段只描绘了一舟、一翁和一行飞鸟，并在画面上留下大段空白以表现水面，突出高士和飞鸟一静一动的对比，使得意境更加悠远而富有诗意。鉴于徐渭与浙派交谊深厚，很可能是受此影响。

高士孤舟

款识：
野雁避罗钓，秋意顿清殊。独坐一轻舫，惊飞几野凫。作者岂无意，应惭有机识，那学忆莼鲈。将因入五湖。丁亥春日，御题。

题跋：
秋风入丛芦，秋意顿清殊。眼挤一饷后，看到入云梢。

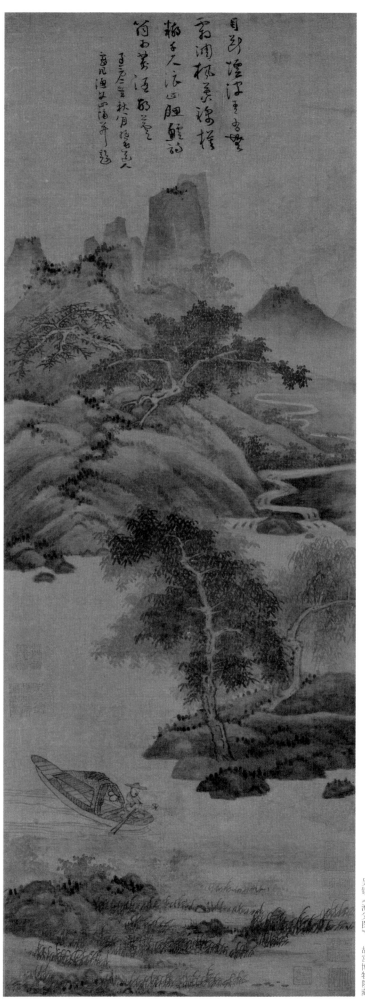

吴镇《渔父图》，故宫博物院院藏

文史　渔父主题

打渔作为古代常见的谋生方式，在后世的文学和艺术作品中逐渐演化成为『渔父』题材，象征满腹经纶却无意仕进的归隐智者。比如《庄子》《楚辞》都有《渔父》篇，而李白也曾在《宣州谢朓楼饯别校书叔云》中留下了『人生在世不称意，明朝散发弄扁舟』的名句。而张志和、吴镇笔下的渔父，则又多了一种『一叶随风万里身』的清旷野逸志趣。

在这一段中，鸿雁远远看见小舟就纷纷振翅飞起，刹那间便直上万里云霄。这和高士静坐出神的鲜明对比，也许正是映照徐渭胸中恃才自傲、欲一展鸿鹄之志的入世之心，与怀才不遇、仕途多舛的矛盾。

徐　渭　四时花卉图

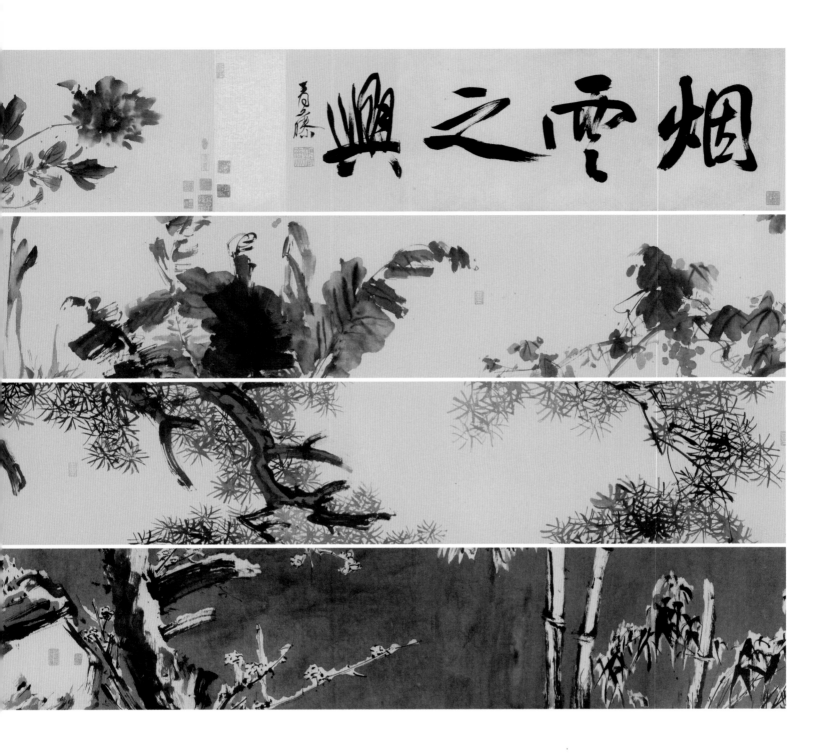

烟云之兴　青藤

《四时花卉图卷》，纸本水墨，纵二十九・九厘米，横一〇八一・七厘米，现藏故宫博物院。

此图卷引首有徐渭的自题：『烟云之兴。青藤。』

徐渭此卷以杂花为题材，不拘四时，将本不在同一时间和地域生长的花卉描绘在一起。随着画卷展开，从右至左分别用写意手法画牡丹、芍药、葡萄、芭蕉，豪放快意。

随后气势一收，改用写意略带工致的画法描绘了桂花与老松，一副雅致的翩翩公子气。

最后用烘托法绘大雪之中的竹、梅、石。焦墨飞白和积雪相互映衬，给人以风雪中梅竹凛然自傲的气势，铿锵有力，狂猖不屈。

卷尾自题一诗：『老夫游戏墨淋漓，花草都将杂四时。莫怪画图差两笔，近来天道够差池。』

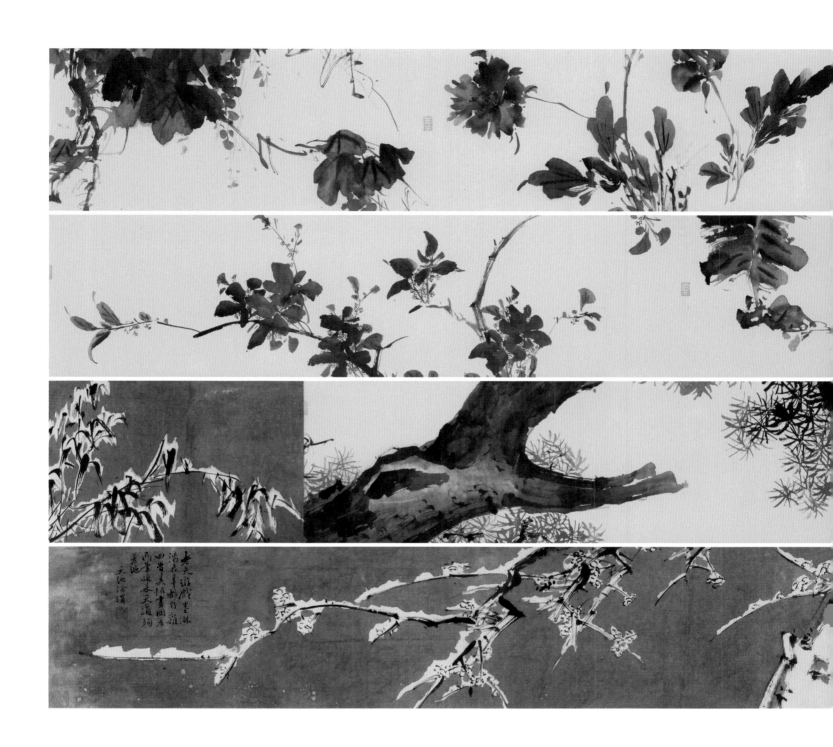

芙蓉清骨出仙胎赪玉
玲珑乾露闹天夭要糚
秋冨贵锦江翻作楚江
来 沈周

延展 受吴门画派影响

徐渭无论取材构图还是画法所追求的意趣，都深受吴门画派的影响。徐渭所处的时期，吴门画派正在文徵明等人的带领下逐渐统摄画坛。徐渭友人如谢时臣等取法沈周，而其本人也与吴门颇多交际，对吴门十分推崇。比如在《书沈徵君周画》中云：「世传沈徵君画多写意，而草草者倍佳。」《跋陈白阳卷》：「陈道复花卉豪一世，草书飞动似之。」因此在《四时花卉图》卷中可以看到，徐渭在审美趣味上与吴门十分接近，同样追求雅致，书写意气，其追求的画理依旧是吴门为代表的文人画家正脉。

二八

文徵明《漪兰竹石图》，辽宁省博物馆藏

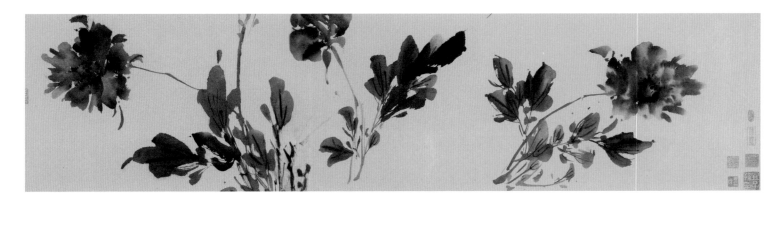

墨牡丹

徐渭在开卷纯用墨笔写意，用折枝花的构图，绘三两簇牡丹而不作背景。先是一朵牡丹配上三两枝条，再是盛开和初开的两朵牡丹，两大一小，有阴阳向背。相互呼应，顾盼生姿。枝条修长倾斜好似被花球压弯了一般，既充分利用手卷窄长的画卷空间，又自然而然与枝叶相互穿插，避免呆板，显得天趣盎然。

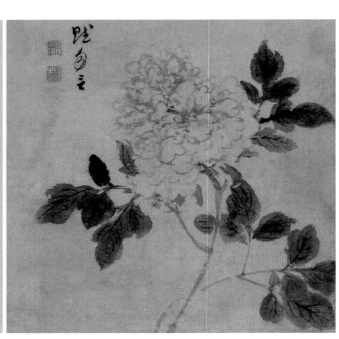

陈淳《牡丹图》（局部）·台北故宫博物院藏

延展 青藤、白阳的牡丹画法

徐渭虽然深受吴门审美意趣的影响，但是在具体画法上有着较大区别。比如与吴门花鸟的代表之一陈淳所绘的《牡丹图》相比，徐渭这里的枝叶也富有表现力，而不仅仅是牡丹的陪衬。在寓墨法于笔法的过程中，相对于陈淳更大胆，强调笔势迅疾带来的飞白和用墨浓淡变化带来的节奏，使得每一片叶子都有着更加富有个性的墨韵。每一片叶子都用了泼墨的技法。

徐渭的枝干，凸显笔锋逆锋入纸后笔势迅疾但依旧力透纸背，画出一条瘦劲的枝干，有的略含水分，入纸稍一顿笔后一笔写到枝梢。随后驻笔一调，略取侧锋便又发出一新枝，这样一条饱含水分和春意的枝干便跃然纸上，不失姿媚。即便在兼工带写的画段，相比于吴门画作中往往带写的画段，徐渭的枝叶张扬洒脱争奇斗艳，趣味亦不输花朵本身。

他对书法朴拙苍劲的追求。有的略含水分，入纸稍一顿笔后一笔写到枝梢。"苍劲姿媚"。笔锋变化自在，"正锋取劲，侧锋取妍"。比如有的枯笔逆锋入纸后笔势迅疾但依旧力透纸背，画出一条瘦劲的枝干，凸显他对书法朴拙苍劲的追求。

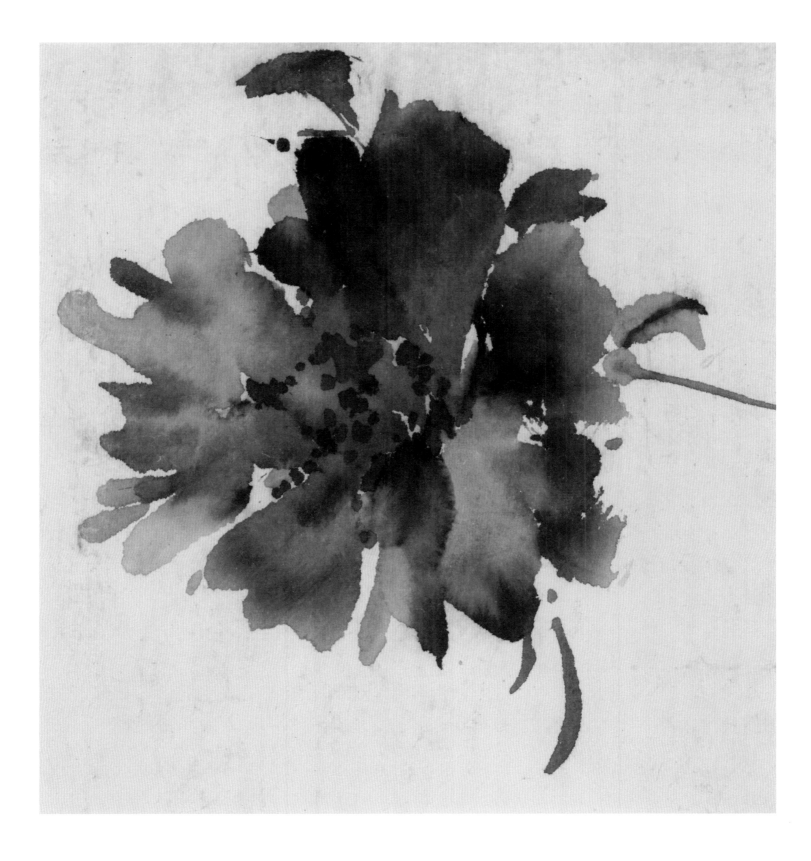

文史

牡丹的象征意味

牡丹在画家笔下常常象征富贵，常以设色写意、没骨或是双勾绘成，姹紫嫣红，极尽妍丽华美。而徐渭笔下这枝牡丹则是泼墨写意挥洒而成，以清雅的书卷气和洒脱的隐士气，代替了富贵华美的韵味。其自言笔下牡丹与其说是帝王贵胄，倒不如说更似文人骚客：「牡丹为富贵花，主光彩夺目，故昔人多以钩染烘托见长，今以泼墨为之，虽有生意，终不是此花真面目。盖余本人性与梅竹宜，至荣华富丽，风若马牛，弗相似也。」

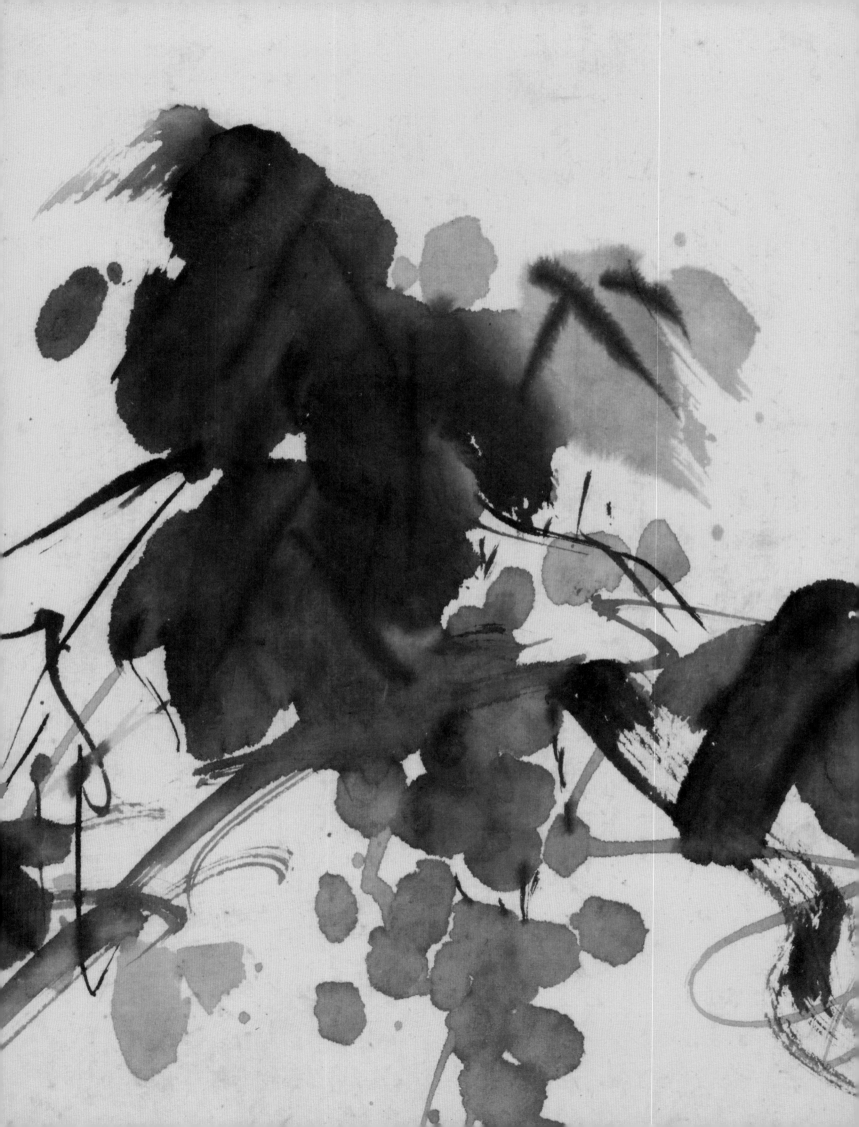

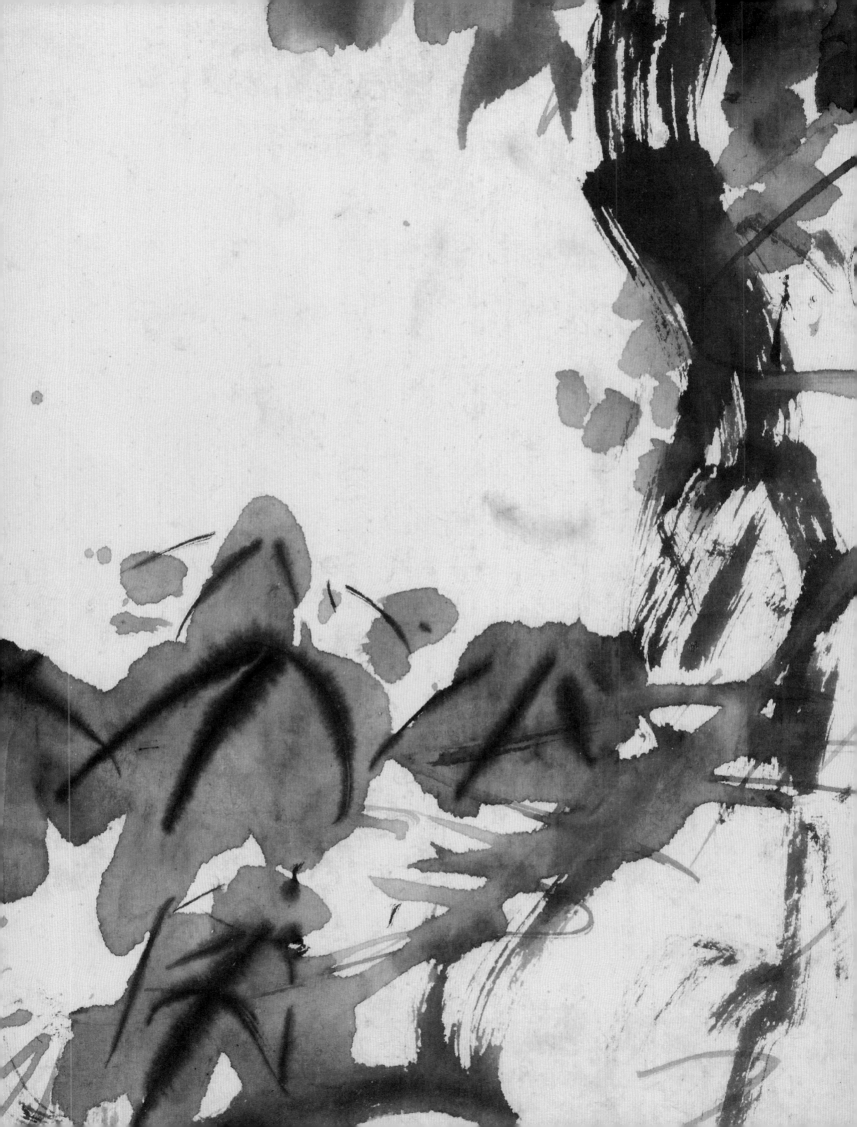

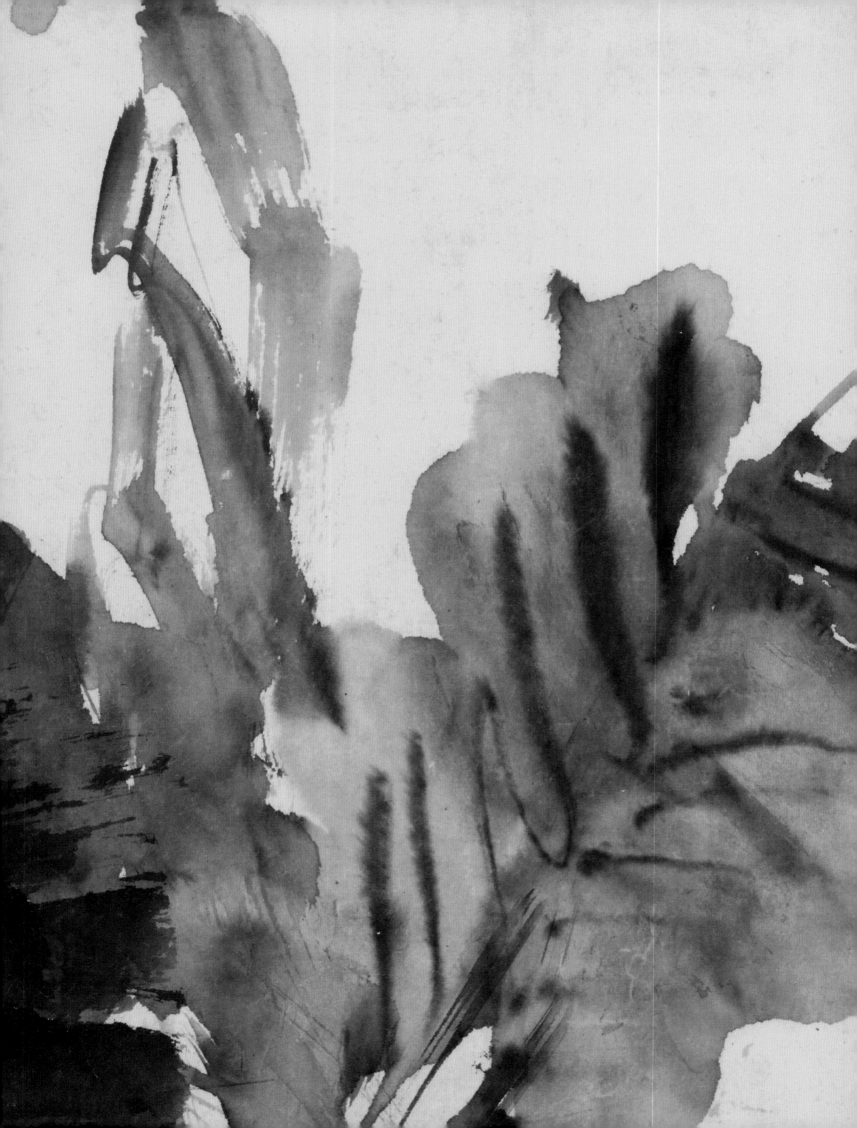

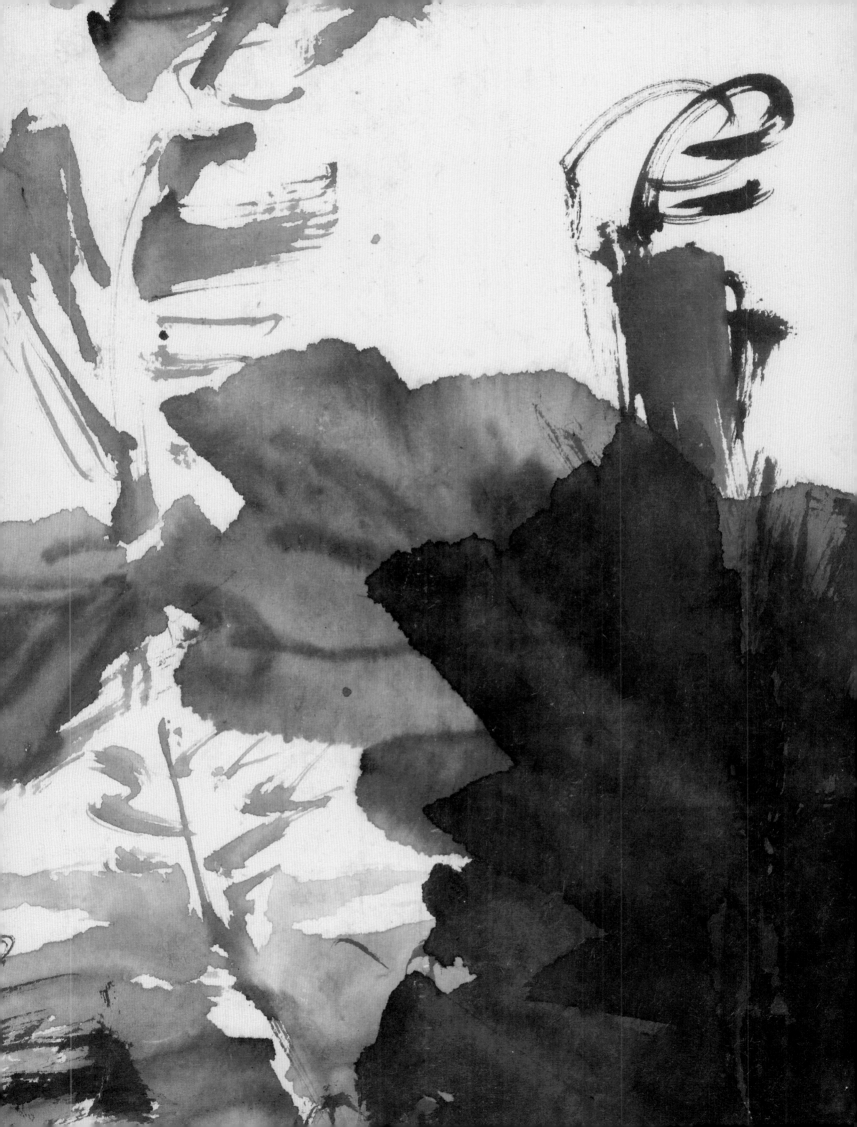

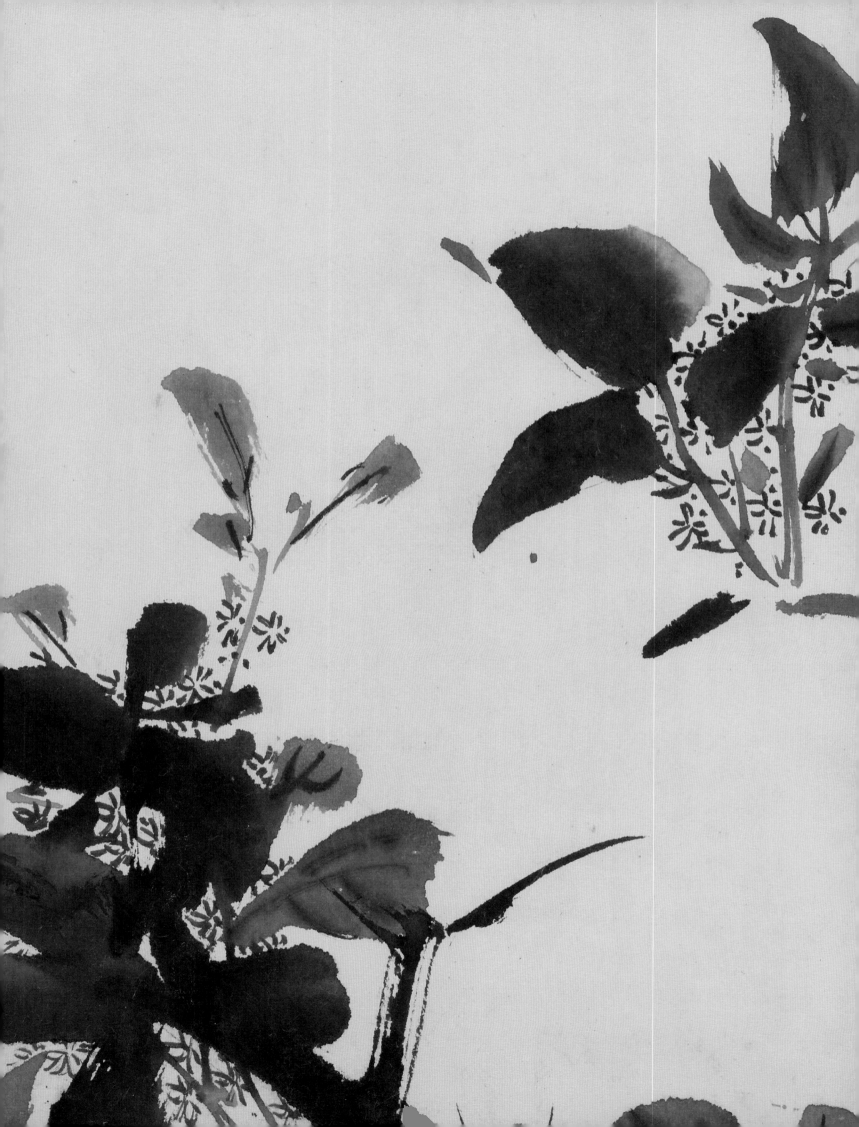

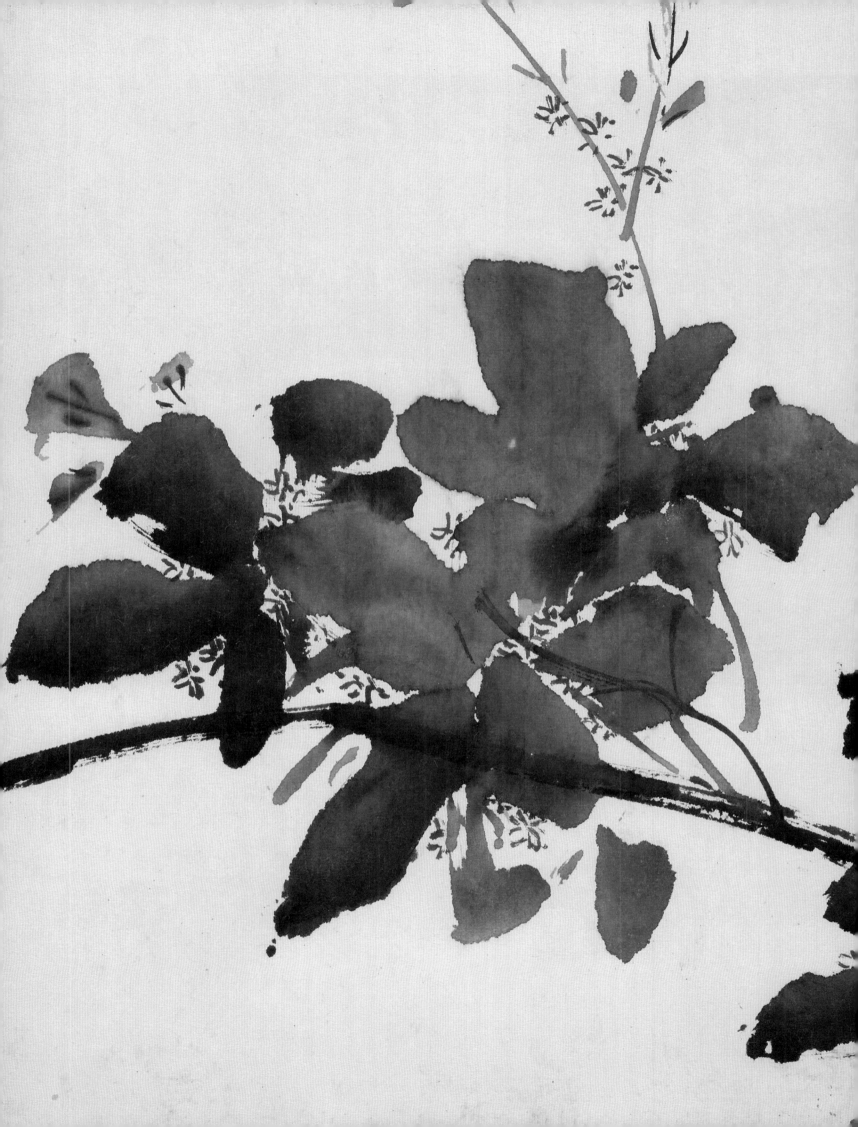

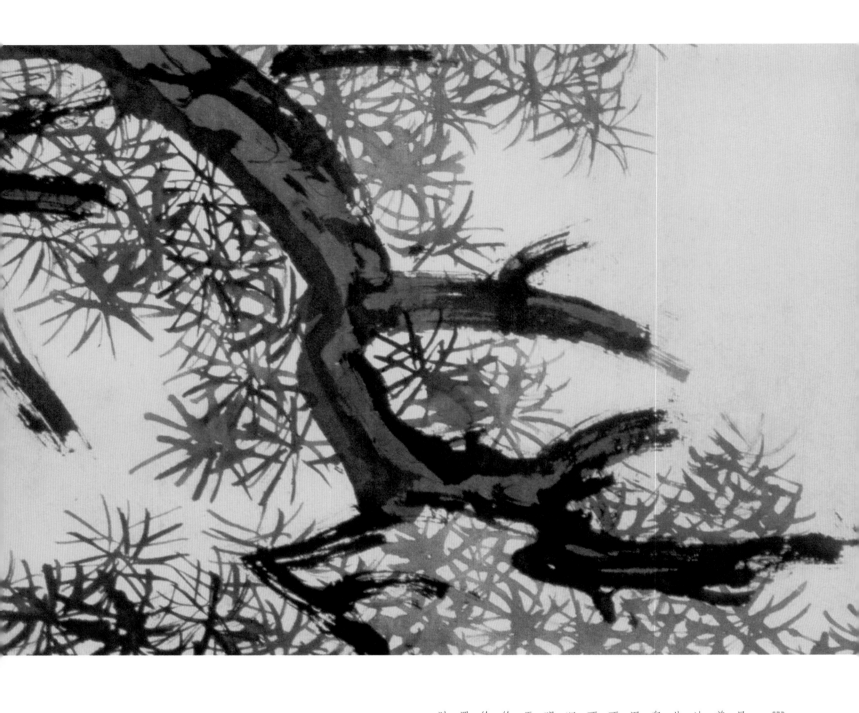

虽然同为文人画，但是徐渭对笔墨的具体表现方式上有着独到的见解。文人画历来重视「以书入画」，注重笔法。即所谓的「锥画沙」「屋漏痕」。而徐渭不局限于此，不仅要求笔力雄厚，还追求墨法生动，其在《书谢曳时臣渊明卷为葛公旦》中云：「吴中画多惜墨，谢老用墨颇侈，其乡讶之。观场而矮者相附和，十之八九。不知画病不病，不在墨重与轻，在生动与不生动耳。」

不仅不同笔之间轻重墨相破渗透，一笔中笔尖、笔肚依旧有浓淡。因此一落笔便能自然生发，淋漓酣畅，阴雨明晦，宛若天成。徐渭可以肆意将泼墨破墨融合，不拘于形又得其神髓，层叠变化而不落脏恶。这不仅得益于徐渭过人的笔力能够随心所欲地变化，笔锋欹正节奏疾徐而不逾矩，同时也得益于其墨中加胶的胶墨法，使得墨色清亮透明，渗透也更加可控。相较吴门文雅则潇洒胜之，相较浙派末流则真挚胜之。

雪景梅竹

在画卷的最后一段，徐渭画风一改：用墨略染背景，以留白为墨，画出积雪之中两枝高出画卷的修篁，伴着一竿子宁被积雪压折也不愿弯腰的残竹。随后是一石一梅，苍石为梅树遮风，而梅树向上生长后又俯身以一枝荫庇苍石，宛如风雪中相互扶持的两位君子。

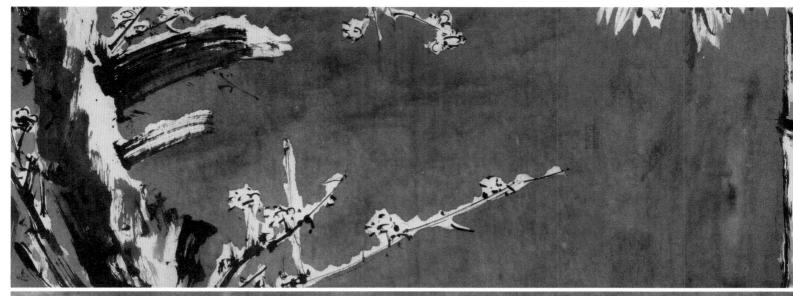

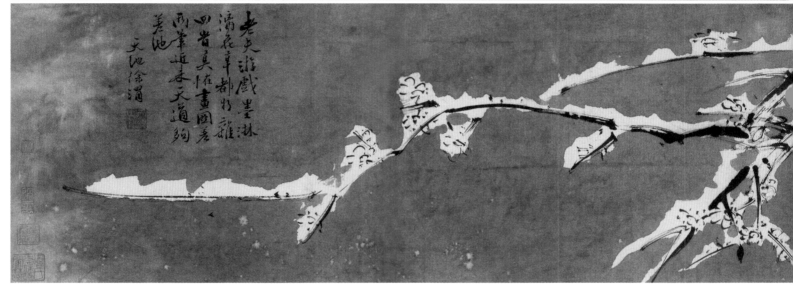

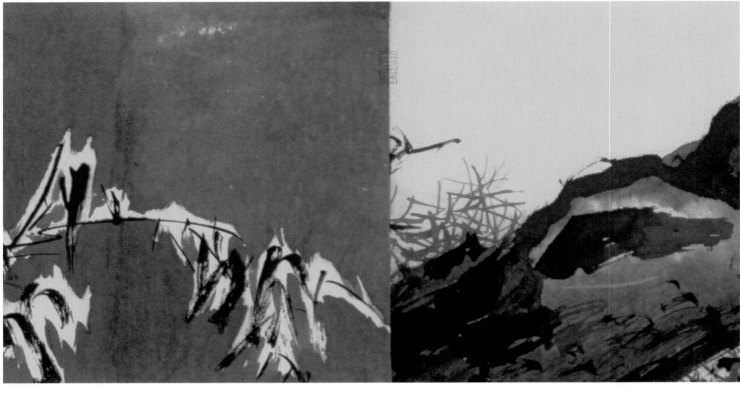

徐渭性格的洒脱不羁也可以在画面的细节中略知一二。他在画作中常常将景物故意置于画卷边缘，营造出景在画外的错觉，来突破画幅的限制。

画中作者在雪景梅竹和前一段老松的交界处，故意画了一两段只露出一小节的松枝条。仿佛画面本身只是一扇窗户，而松树正屹立于这画卷之外。粗看或以为画卷曾被截断，但是仔细观察可见毛笔从宣纸边缘扫过时浸润了宣纸的边缘。

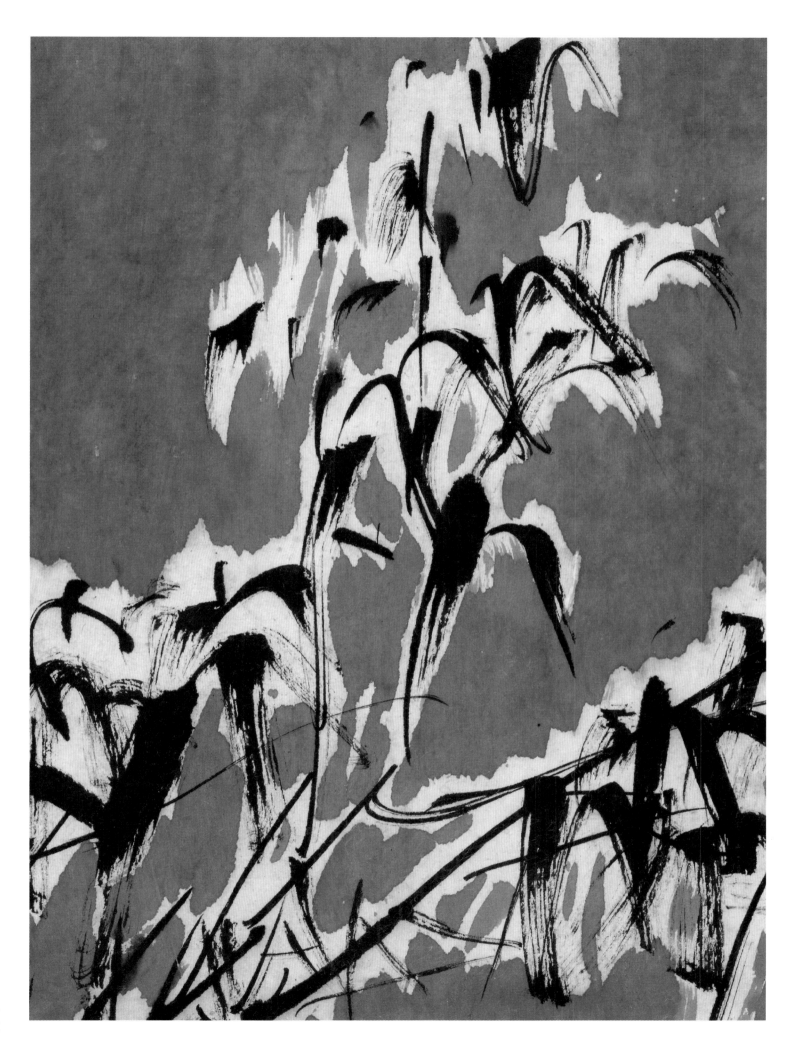

徐渭「舍弃」了对梅竹具体形态的刻意追求，而用水墨描绘景物光影下的神韵，正所谓「山人写竹略形影，只取叶底潇潇意。譬如影里看丛梢，那得分明成个字」。特别是在这一段，笔墨一改之前的水墨淋漓，而是主要用浓墨、焦墨，笔法极为迅疾了得。同样富有个性的清代画家郑燮评云：「徐文长先生画雪竹，纯以瘦笔、破笔、燥笔、断笔为之，绝不类竹。然后以淡墨水勾染而出，枝间叶上，罔非雪积，竹之全体在隐跃间矣。」这迅疾的运笔形成的飞白配合枯瘦的笔法，不仅形象地表现出苍劲有力白雪下斑驳露出的，在寒风中皲裂却不失坚韧的梅竹枝干，更是通过笔墨本身直接表现出而内蕴生机的气势，极富个性，与传统文人画中温润清雅的梅竹画法十分不同。

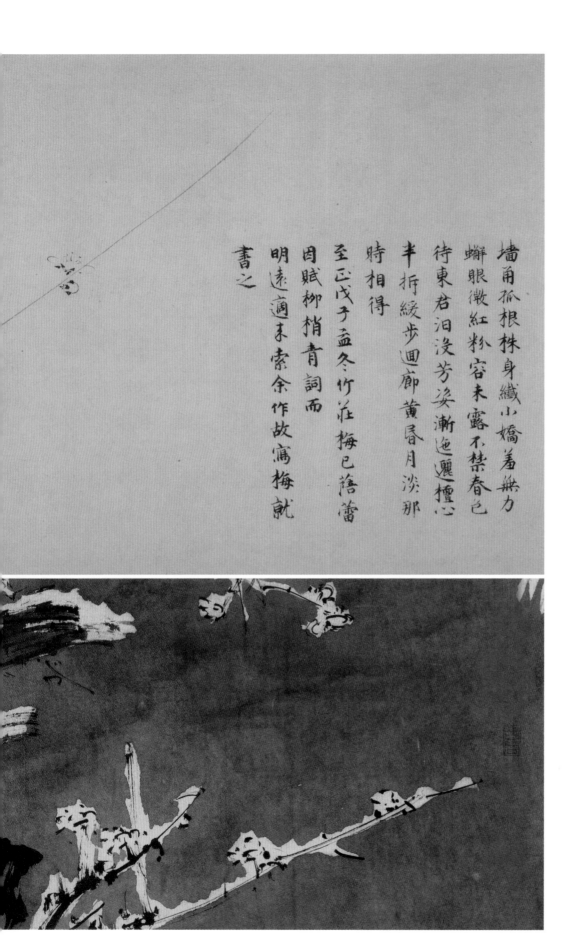

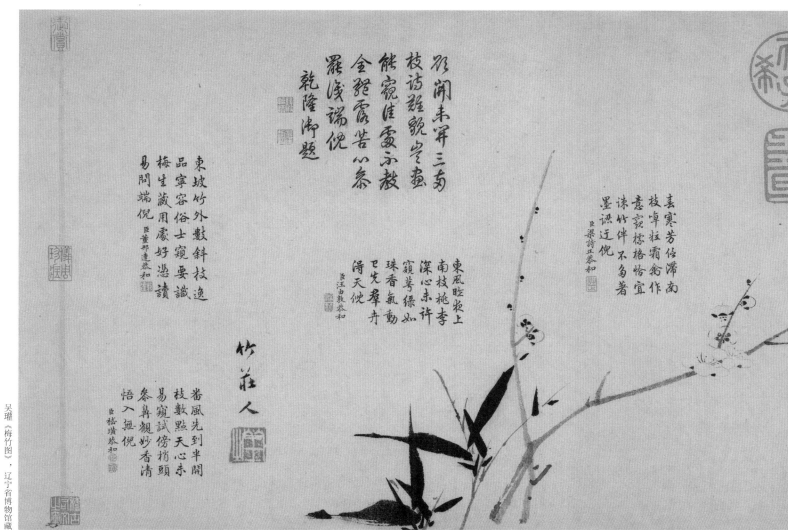

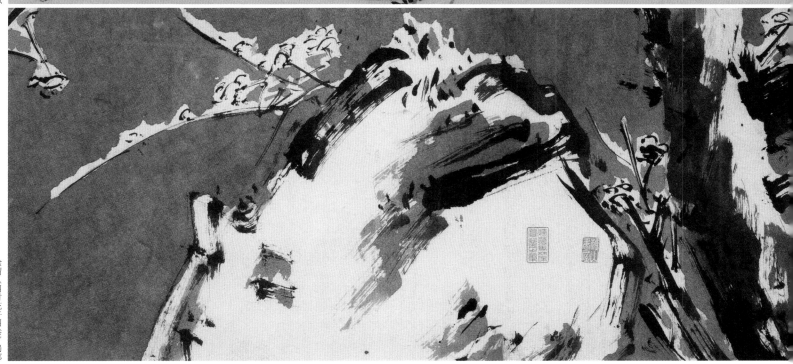

吴瓘《梅竹图》·辽宁省博物馆藏

徐渭《四时花卉图卷》局部

图书在版编目（CIP）数据

徐渭绘画名品 / 上海书画出版社编. —— 上海：上
海书画出版社，2021.7
（中国绘画名品）
ISBN 978-7-5479-2659-8

I.①徐… II.①上… III.①中国画－作品集－中国
－明代 IV.①J222.48

中国版本图书馆CIP数据核字(2021)第133257号

徐渭绘画名品

上海书画出版社 编

责任编辑	黄坤峰
审　读	雍琦
装帧设计	赵瑾
技术编辑	包赛明
出版发行	上海世纪出版集团 ⑨ 上海书画出版社
地址	上海市延安西路593号 200050
网址	www.shshuhua.com
E-mail	shcpph@163.com
制版印刷	上海雅昌艺术印刷有限公司
经销	各地新华书店
开本	635×965 1/8
印张	15.25
版次	2021年7月第1版 2021年7月第1次印刷
印数	0,001-2,300
书号	ISBN 978-7-5479-2659-8
定价	108.00元

若有印刷、装订质量问题，请与承印厂联系